救援車隊出發！

回力車學習遊戲寶盒

趣味活動冊

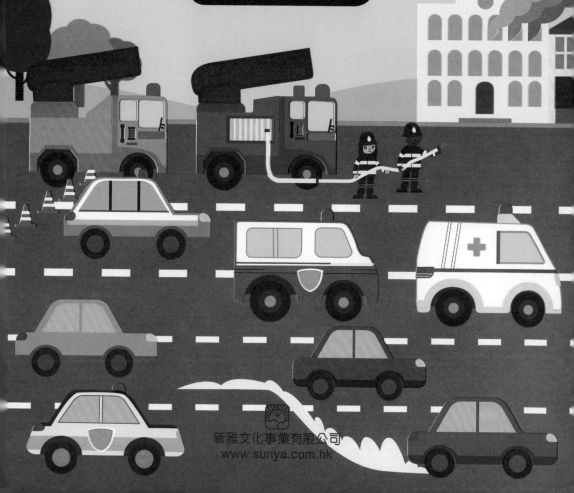

新雅文化事業有限公司
www.sunya.com.hk

繪畫消防車

這是菲力和他的消防車。請參考小格子內的小圖，在大格子內繪畫出菲力的消防車，然後填上顏色。

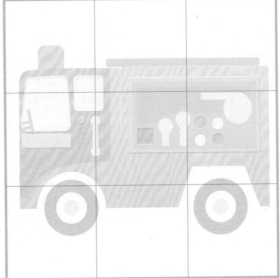

尋找救援車隊

鎮上的居民急需救援車隊的協助。請用線把各種救援車輛與對應的一半連起來，然後圈出未能配對的救援車輛。

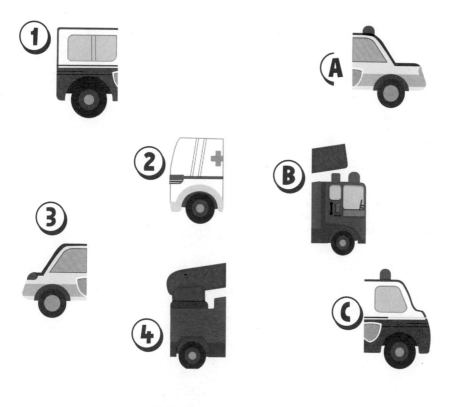

漏油意外

高速公路發生漏油意外，巡邏車上的傑夫立刻截停交通，並請來一輛救援車輛到現場清理油漬。請依次序把圓點連起來，看看是什麼救援車輛。

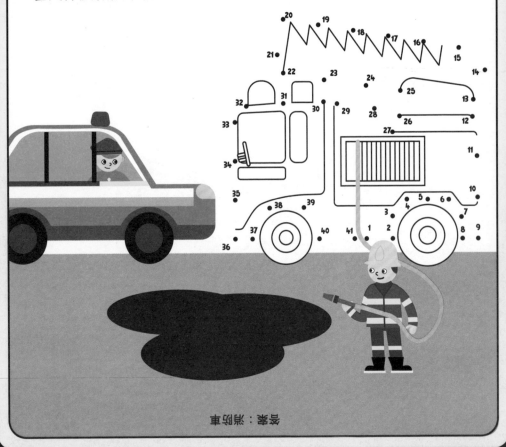

答案：消防車

火災意外

一棟房子發生火警，消防員阿金快速趕至現場，並疏散居民至安全的地方。請繪畫消防員滅火的情境，並填上顏色。

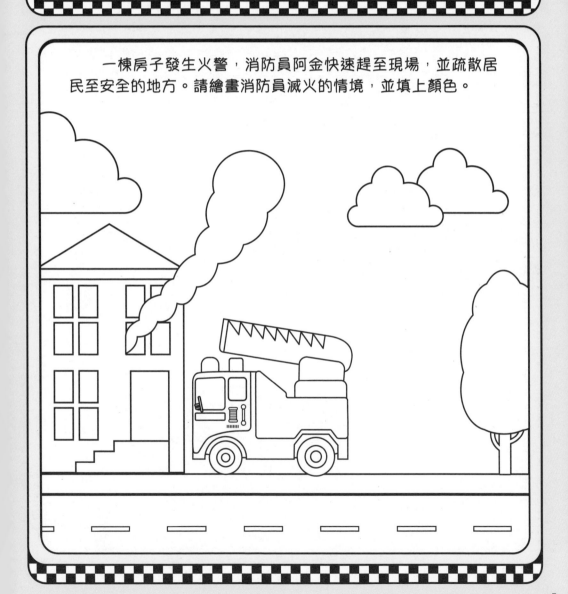

找不同

火災現場還來了兩輛警車，協助維持秩序。原來一輛是舊款式的警車，另一輛是最新款的。請仔細觀察兩輛警車，圈出5個不同之處。

救援車輛再次出動

　　救援車輛接獲中央緊急中心的任務，正要從停泊的地方出發。請觀察下圖的救援車輛和建築物，用線把車輛和對應的建築物連起來。

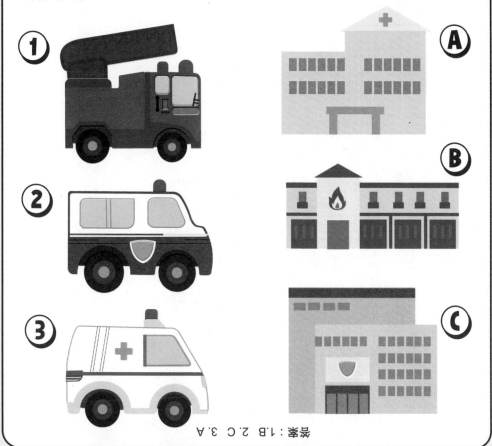

答案：1.B 2.C 3.A

交通大擠塞

不好了，路面交通非常擠塞。請觀察以下的道路網絡，畫出路線，帶領救護車避開交通擠塞的地方，順利到達目的地。

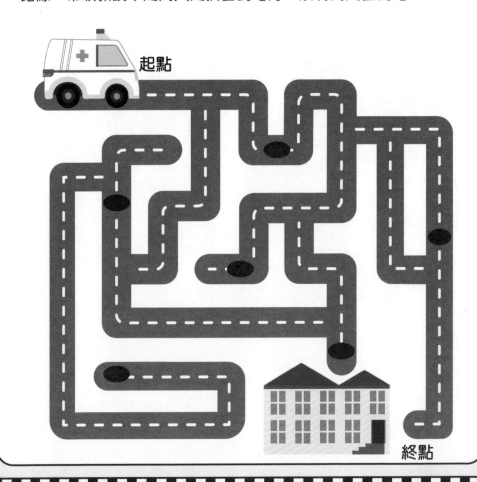

起點

終點

高速公路巡邏車

你看，巡邏車上的交通警察指揮交通，使救護車能順利通過。請把下圖填上顏色。

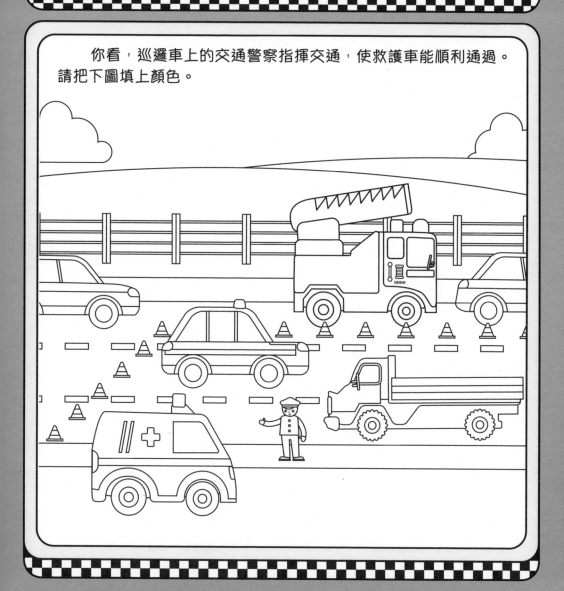

警車在哪裏？

道路上一輛汽車上的司機發出求救，他正需要警察前來幫忙。請觀察下圖，圈出警車。（提示：警車的車身是綠色並有徽章的。）

答案：警車在左中間行車線的綠色車子裏。

救災現場

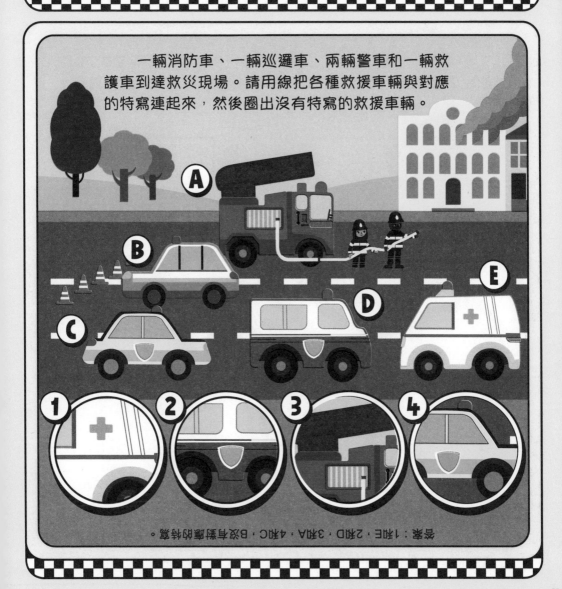

一輛消防車、一輛巡邏車、兩輛警車和一輛救護車到達救災現場。請用線把各種救援車輛與對應的特寫連起來，然後圈出沒有特寫的救援車輛。

A
B
C
D
E

1
2
3
4

答案：1和E、2和D、3和A、4和C，B沒有特寫應應的特寫。

寶拉的警車

警員寶拉完成了工作，正要返回自己的警車。哪輛警車是屬於她的呢？請觀察下圖，用線畫出路線，帶領寶拉返回自己的警車。

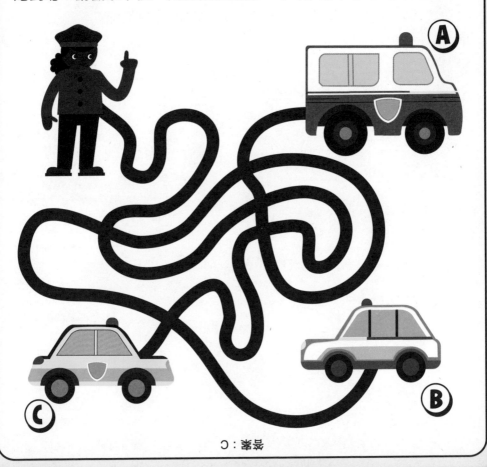

答案：C

回家去

警員寶拉今天已外出執行了五次任務，她正駕駛警車返回
警局。請在下圖繪畫出寶拉和她的警車，並填上顏色。

找找救護車

道路上一個黑影急匆匆駛過，原來是一輛救護車！請觀察下圖，用線把救護車和對應的剪影連起來。

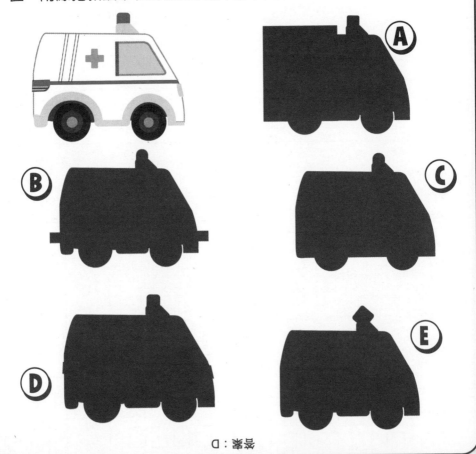

答案：D

找出不同的消防車

今天消防局檢查了四輛消防車，發現一輛消防車必須要維修。請觀察下圖，圈出一輛與其他不同的消防車。

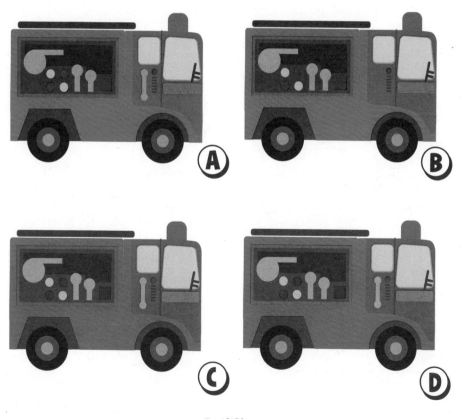

答案：B

15

英勇的消防員

消防車迅速來到火災現場，準備撲滅熊熊烈火。請在下圖填上顏色，見證消防員救火的工作。

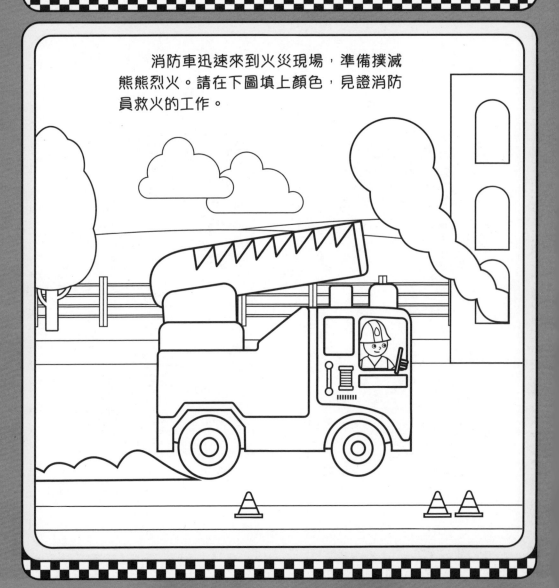

車輛排排隊

這裏有救護車、消防車、藍色警車和綠色警車。請觀察四條車隊的排列次序，説説❓的位置該加入什麼車輛。

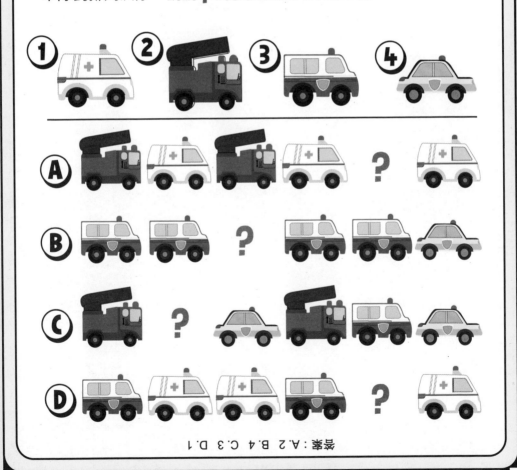

火災現場拼圖

消防隊目阿金表示，火勢已受到控制，很快便會被撲滅。請觀察下圖，用線把四塊拼圖連至正確的位置。

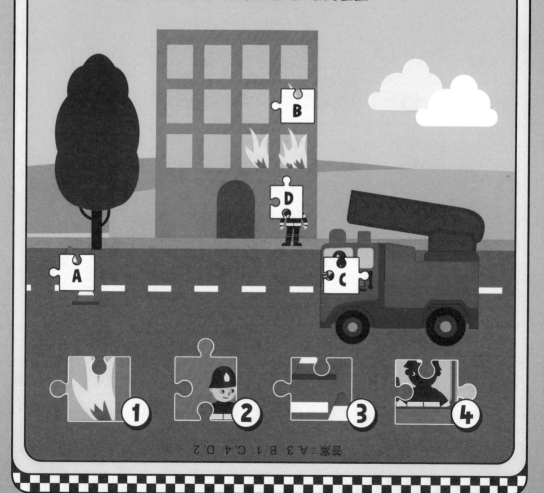

答案：A3 B1 C4 D2

緊守崗位

在火災現場，各個工作人員緊守崗位，並分工合作。哪一位工作人員沒有出現呢？請觀察下圖，對比各個工作人員與特寫，然後圈出沒有在現場出現的工作人員特寫。

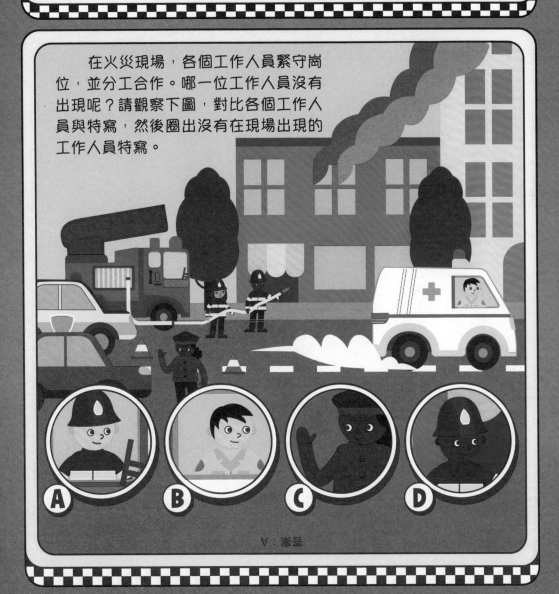

A B C D

答案：A

一雙一對

所有救援車輛都完成了一天的工作，正在返回總部的路上。救援車輛都是一雙一對的，但有一輛是例外的。請觀察下圖，圈出單獨出現的救援車輛。

車胡影：案答

緊急任務

正當警車準備轉彎，警員又收到任務：「各部門的第一響應者儘快趕至意外現場！」請在下圖填上顏色，為再次出動的警員給予鼓舞。

現場應急人員

一輛巡邏車、一輛警車、一輛救護車和一輛消防車準備前往意外現場，可是在路上遇到了一些障礙。請觀察下圖的障礙物，然後圈出最快趕至現場的救援車輛。

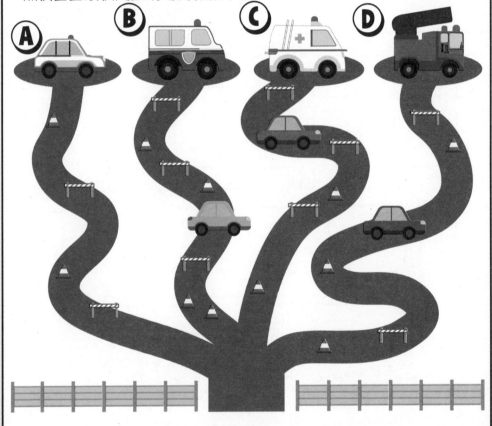

答案：A

22

消防車路線

不好了，路面出現了許多障礙。請觀察以下的道路網絡，畫出路線，帶領消防車避開障礙，順利到達目的地。

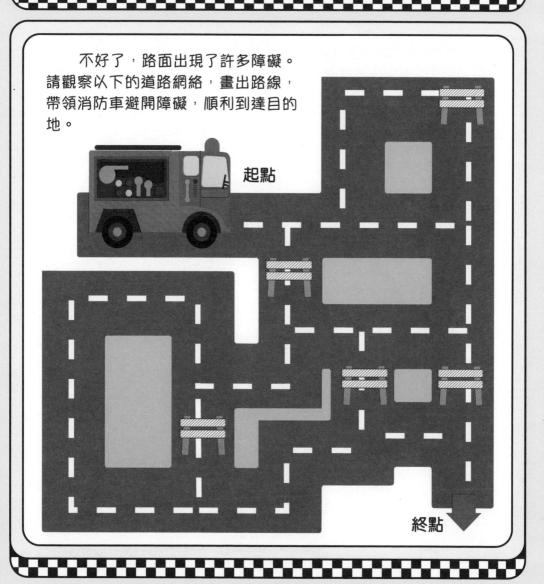

起點

終點

這是什麼車？

請觀察下圖的救援車輛，把餘下的一半繪畫出來，並填上顏色。請說說這是什麼救援車輛。

答案：警車

找出不同的救護車

四輛救護車正趕往意外現場，其中一輛救護車跟其餘的有少許不同。請觀察下圖，圈出與別不同的救護車。

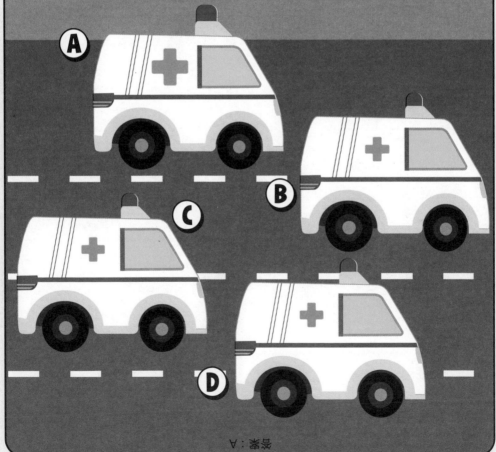

答案：A

找找消防車

意外現場來了很多車輛，警員寶拉正在尋找消防車。請觀察下圖，把消防車圈出來。

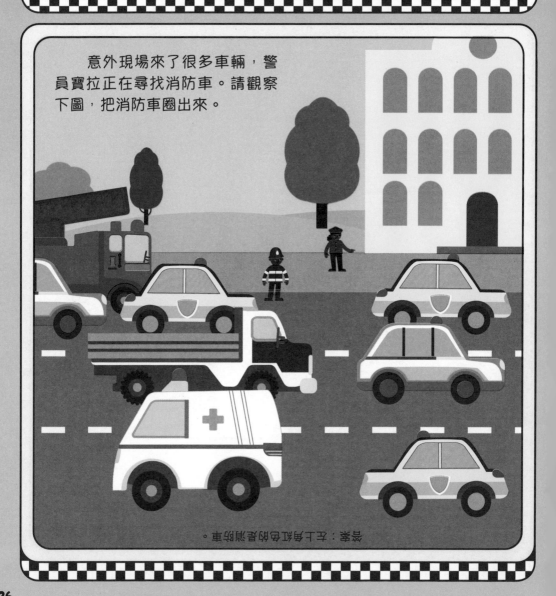

答案：左上角紅色的雲梯消防車。

是誰救了小貓？

一輛救援車輛把樹上的小貓救了下來，到底是哪一輛呢？請按圓點的顏色，在下圖填上對應的顏色，說說是什麼救援車輛拯救了小貓。

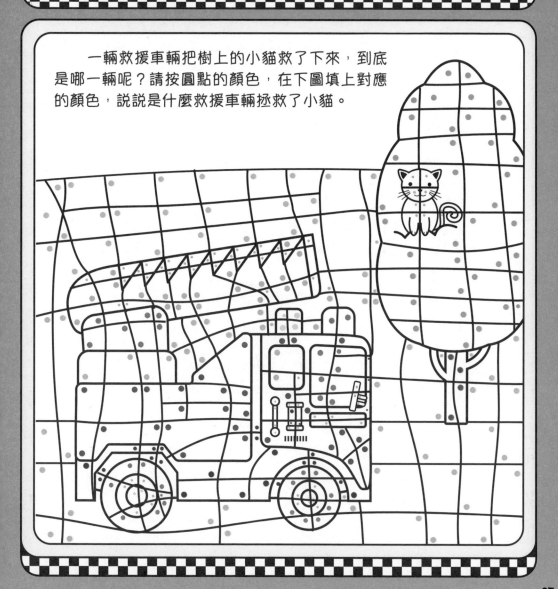

配成一對

消防員、警員、救護員和交通警員完成了工作，正要返回自己的車輛。請觀察下圖，用線把工作人員與他們的車輛連起來。

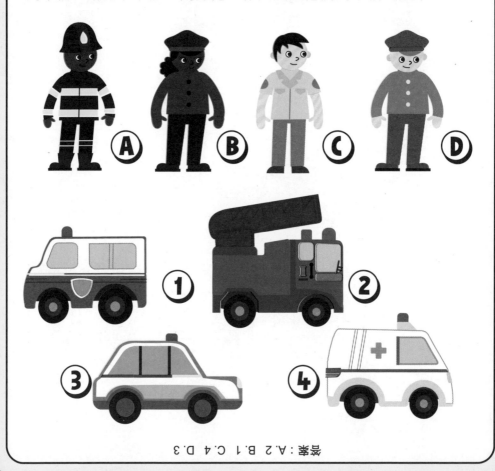

救護員的工作

救護員小心地把傷者搬移至救護車上，準備往醫院駛去。請在下圖填上顏色，給救護員打氣。

數一數

完成了工作後，現場應急人員逐步離開。
請觀察下圖，數一數各款救援車輛各有多少輛。

答案：3輛雲梯車、4輛小轎車、5輛消防車、3輛救護車

彼得的警車

警員彼得完成了工作，正要返回自己的警車。哪輛警車是屬於他的呢？請看看彼得提供的提示，把他的警車圈出來。

1. 警車並不是黃色的。
2. 警車的車頂有一盞紅色的燈。
3. 警車的車身有一個徽章。
4. 警車的輪子並不是藍色的。

答案：C

31

巡邏拍檔

為了確保現場應急人員能順利離開，一輛巡邏車在高速公路上疏導和控制交通。請在巡邏車上繪畫兩名交通警員，並填上顏色。